第1題

改變棋子的排列方式

首先是「點與線的問題」。

第一道題目會用到圍棋的棋子。

先看看下方的例題。最上方以黑白交錯的方式排列著8顆棋子。在這個狀態下，一次移動2顆相鄰的棋子到沒有棋子的空位，經過數次移動後，會變成4顆白子與4顆黑子分別排列在一起。範例的1～4說明了移動的順序。

接下來則要從10顆棋子黑白交錯排列的狀態下，依相同規則進行移動，讓棋子變成5顆白子與5顆黑子各自排列在一起。但最多只能移動5次。

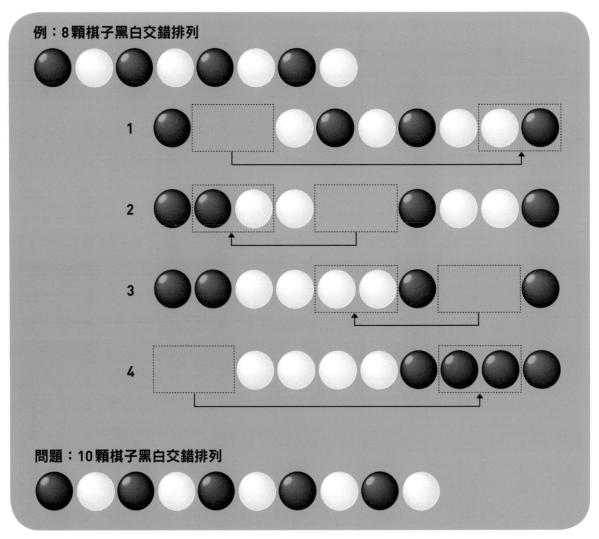

例：8顆棋子黑白交錯排列

問題：10顆棋子黑白交錯排列

❯解答見第4頁

第2題

連接相同顏色的圓點，但線條不能交錯

下圖類似一張簡化過後的地圖。

現在要思考的是，如何從有顏色的圓點走到相同顏色的另一個圓點，但是，只能走在畫成棋盤狀的道路上，而且不同路線彼此不能交錯。

左邊的範例中用紫色的線連出了橘點到橘點、黃點到黃點的路線。思考

看看下方問題中，該如何規劃連接橘色、黃色、綠色、粉紅色、藍色圓點的路線。

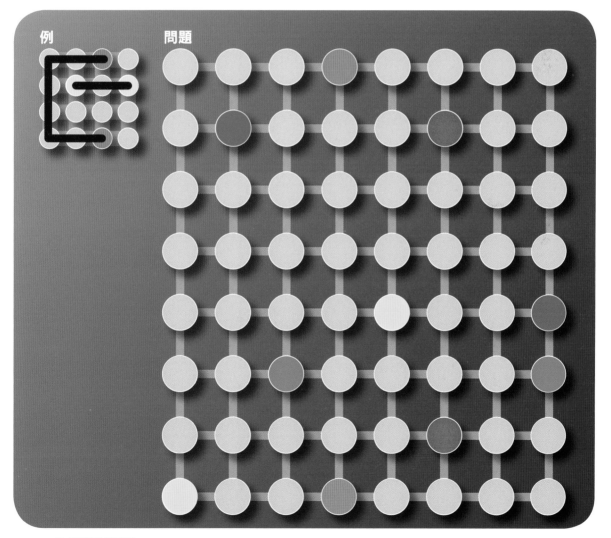

例　問題

❯ 解答見第5頁

解答　第1題

　　下方步驟1～5是其中一種解答。移動2顆棋子時，要移動到相鄰的棋子為相同顏色的位置。

　　除了下方說明的，其實還有別種解答，那就是要移動的2顆棋子及移動方向與下方的說明左右顛倒。

　　下方說明的步驟1是將「BC」移動到「J」的右側，另一種解答則是將「HI」移動到「A」的左側。之後的步驟也都比照辦理，棋子的移動方向皆與下方說明左右相反。

　　如此一來，到了最後就會是左邊5顆白子（HDJBF），右邊5顆黑子（GEIAC）。

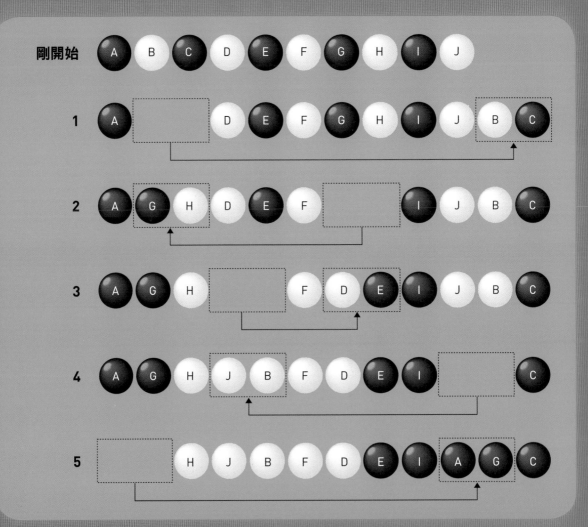

解答 第2題

答案見下圖。

解題的訣竅在於，圓點間的距離如果越遠，路線可能越複雜，因此留到後面再解決。這一題可以先從粉紅色及藍色的路線開始思考。

這兩種顏色的圓點如果用直線連接，路線就會交錯。由於藍色圓點位置較靠外側，所以藍色圓點的路線應

該走在粉紅色圓點路線的外側。同樣的，綠色圓點的路線也應該走在粉紅色圓點路線的外側。

像這樣，先從彼此距離相近的圓點開始思考，就能夠一步一步想出正確答案。

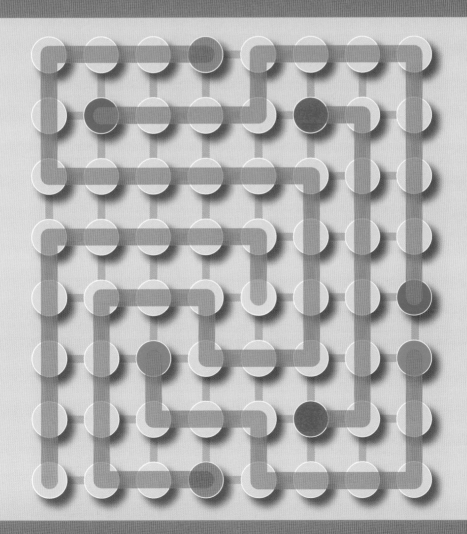

第3題

如何依規則拿起所有棋子？①

在下方範例中，使用10顆棋子排成了一個三角形。而規則是要沿著棋盤線前進，拿起所有棋子。任何一顆棋子都可以當作起點，也可以走到沒有棋子的地方。但是，只能在有棋子的地方轉彎，而且不能回頭，經過棋子時一定要將棋子拿起。

在範例中，從「1」的棋子出發，照編號依序前進就能拿起所有棋子。

依據相同規則，請試著拿起圖中的14顆棋子。

例

問題

❯ 解答見第8頁

第4題

如何依規則拿起所有棋子？②

　　再來要挑戰拿起21顆棋子，規則與第3題相同。

　　由於棋子變多了，或許要更多時間才能想出答案。解題的訣竅在於事先預判接下來該如何走，才不會拿掉之後轉彎時要用到的棋子。

▶解答見第9頁

解答　第3題

　　下圖所畫出的順序是其中的一種解答。

　　除此之外，也有其他解答，像是從右下角的棋子出發。

　　如果從右下角出發，以下圖的編號來說明，依規則拿完全部棋子的順序即為14→10→9（往左）→6（往下）→5（往右）→4→11（往上）→12（往左）→3→2（往下）→7（往右）→8（往上）→13（往左）→1。

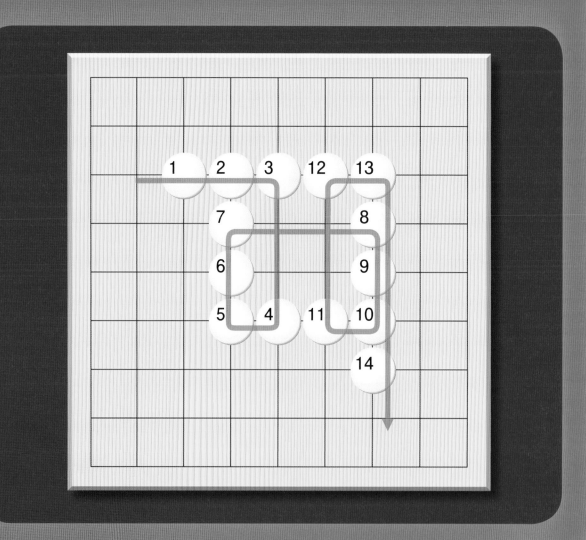

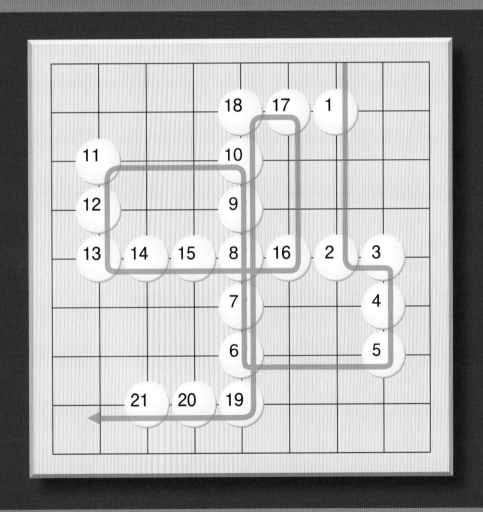

解答 第4題

下圖所畫出的順序只是其中一種解答。

這一題同樣也有其他解答。若以下圖的編號來說明，直到拿起編號14的棋子為止，順序都相同，接下來則是14（往下）→21（往右）→20→19（往上）→18（往右）→17（往下）→16（往左）→15。試著找出其他解答看看。

第5題

如何用最少次數剪開吊床？

這是美國益智問題發明者洛伊德（Sam Loyd，1841～1911）設計的吊床問題。

題目要求在下圖這張吊床的A～B之間，將吊床剪開，一分為二。但繩索交叉處綁得很牢固，無法剪斷，只能從線的部分剪。要如何剪斷繩索，才能用最少次數將吊床一分為二？從圖的上方出發，而下方為終點，挑戰看看吧！

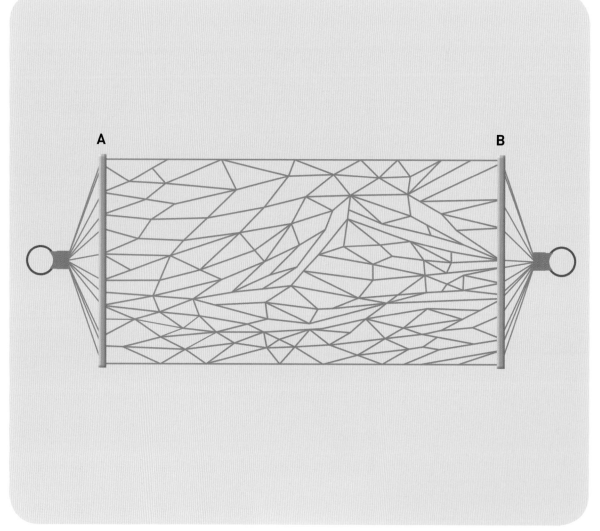

❯ 解答見第12頁

第6題

求出平行線之間的夾角

　　這是關於「角度」的謎題。

　　如同範例的說明，若畫出一條與兩條平行線相交的直線，則這條直線所產生的內錯角（位於交錯位置上的兩個角）必定會相等（角a＝角b）。

　　請利用這個性質，求出角 x 的角度是多少？

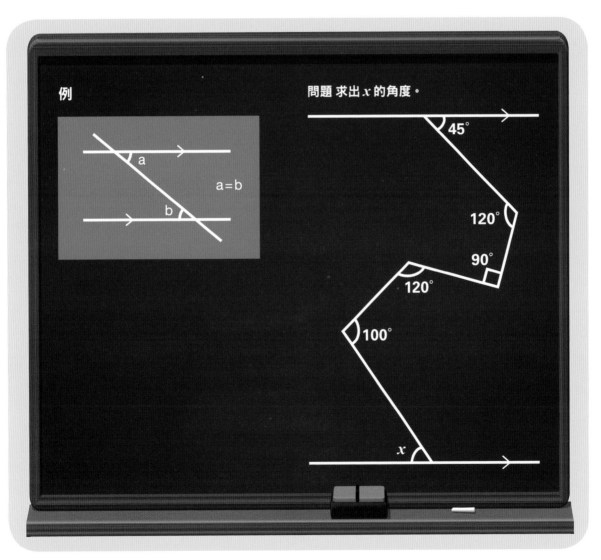

例

$a=b$

問題 求出 x 的角度。

45°

120°

90°

120°

100°

x

❯解答見第13頁

解答　第5題

　　依照下圖的方式剪，便可以用最少的次數，也就是12次剪開吊床。

　　以下就來說明如何找出正確答案，而不用毫無根據地瞎猜。首先，將從上方起點出發，只需要剪斷1次就能到達的區域標為「1」，剪斷2次可以到達的區域則標為「2」，依此類推。如此一來就能得知，只有從右下方的區域「11」前往終點，能夠只需剪斷12次就到達（其他方式都需要剪斷13次以上）。

　　因此，由該區域反推，就可以找出正確答案的路線。

解答　第6題

畫出4條平行線（黃色虛線）便能求出答案。直線與平行線相交所形成的內錯角角度會相等，再來以∠BAA'＝45°為基準，依序求出角度。

由於∠BAA'＝∠ABB'＝45°，∠ABB'＋∠CBB'＝∠B＝120°，因此∠CBB'＝75°。由於∠CBB'＝∠BCC"＝75°，∠BCC"＋∠C＋∠DCC'＝180°，

∠C＝90°，因此∠DCC'＝15°。

由於∠DCC'＝∠CDD"＝15°，∠CDD"＋∠D＋∠EDD'＝180°，∠D＝120°，因此∠EDD'＝45°。由於∠EDD'＝∠DEE'＝45°，∠DEE'＋∠FEE'＝∠E＝100°，因此∠FEE'＝55°。由於∠FEE'＝∠EFF'＝55°，因此題目要求的角 *x* 為55°。

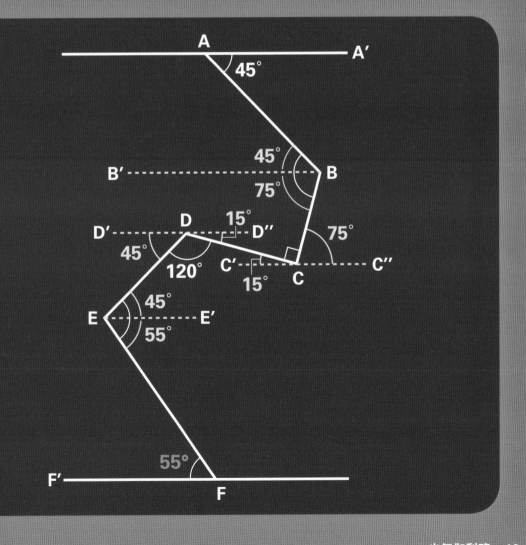

第7題

如何配置點才能連出正三角形？

接下來是關於「三角形」的謎題。

試著思考如何在平面上配置 5 個點，才能在取其中任 4 點時，皆包含能連出正三角形的 3 個點。

例如，若是以圖 1 的方式配置，5 個點分別位在兩個正三角形組成的菱形各頂點以及中心點。但以圖 2 的方式取其中 4 點的話，就不包含能連成正三角形的 3 個點。因此，不能用圖 1 的方式來配置 5 個點。

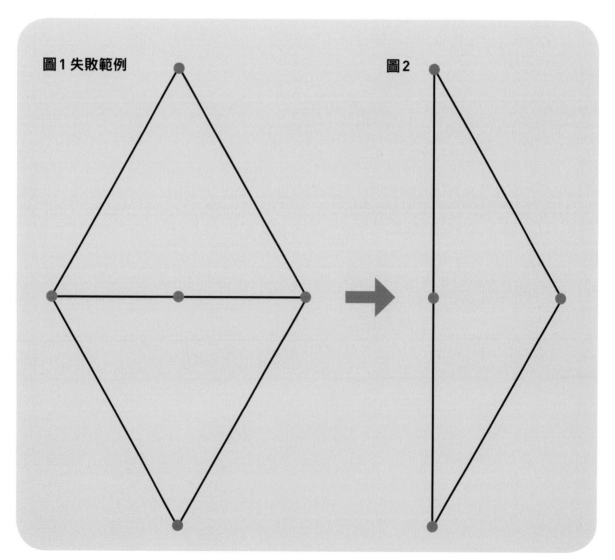

圖1 失敗範例　　　　圖2

❯ 解答見第16頁

第8題

總共有多少個三角形？

下圖中，邊AB的點A與點B分別拉出了3條直線。在這張圖中，總共有多少個三角形？

雖然一個一個數也能找出正確答案，但可以思考看看，是否有更有效率的方法。

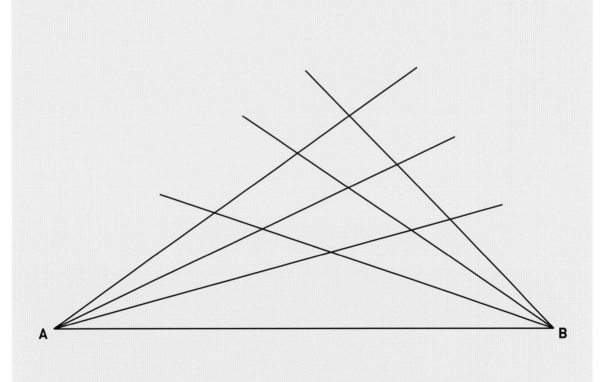

❯ 解答見第17頁

下圖的配置便是正確答案。

5個點之中的4個點，配置在兩個正三角形所組成的菱形（下圖中以實線連成的2個正三角形組成的菱形）頂點。

剩下的一個點則是配置在以菱形的長對角線為其中一邊，能夠連出一個大正三角形（虛線的正三角形）的位置。

只要以這樣的方式配置，取5個點之中的任4點，都會包含能夠連出正三角形的3個點。

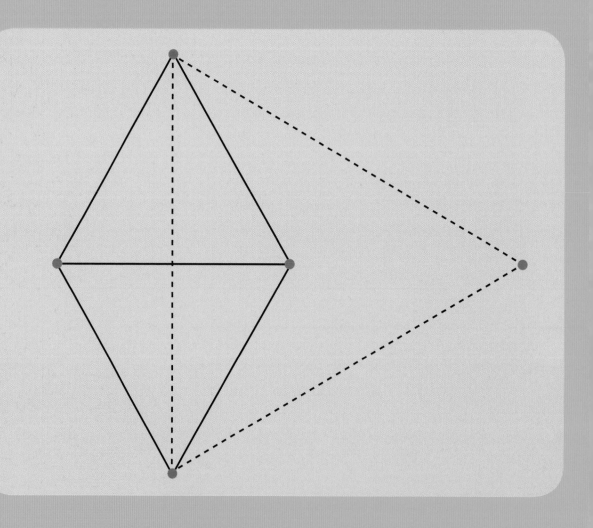

解答　第8題

　　答案是27個。以下說明如何有效率地計算出三角形的總數。

　　STEP①：計算其中一邊為AB的三角形數量。這種三角形會用到從A點拉出的1條直線（3個選擇），與從B點拉出的1條直線（3個選擇），因此3×3＝9個三角形。

　　STEP②：計算不會用到以AB為邊的三角形數量。從A點拉出的2條直線（3種排列組合），與從B點拉出的1條直線（3個選擇）所圍成的三角形共有3×3＝9個。而從B點拉出的2條直線，與從A點拉出的1條直線所圍成的三角形，同樣也是9個。

　　將STEP①與SETP②相加，便能算出答案為27個三角形。

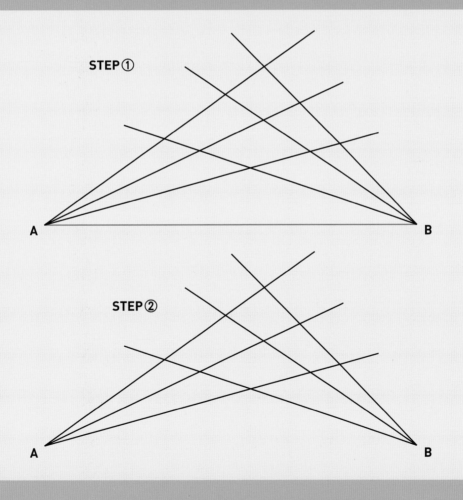

第9題

計算折紙折出來的角度

下圖是一張正方形的紙折了 2 次以後的樣子。試問角 x 是多少度？

雖然紙張在折過之後形狀不同，但仍保有原本正方形的性質，可以從這一點思考。

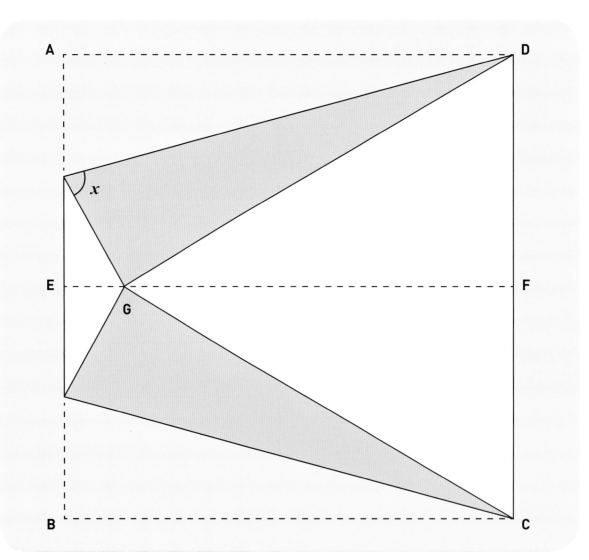

❯ 解答見第20頁

第10題

畫出通過4個點的正方形

接下來是關於「四邊形」的謎題。

例圖中，A～D這4個點分別位在正方形的各邊。想像一下只留下這4個點，去掉正方形後所呈現的畫面。

問題中的A～D這4個點同樣位於正方形的各邊上。利用這4個點畫出原本的正方形。

例

問題

❯ 解答見第21頁

解答 第9題

計算這一題時，可以將欲求的角 x 看作三角形X'GD的其中一個角。

首先，紙張的四個角都是90°，因此∠X'GD為90°。接下來要求∠X'DG。邊DG與GC、CD都為紙張的一邊，因此DG＝GC＝CD。由此可知，三角形DGC為正三角形，所以∠GDC＝60°。至於∠ADG＝90°－60°＝30°。∠X'DG是由∠ADG對折產生的，因此∠X'DG＝∠ADG÷2＝30°÷2＝15°。

三角形的內角和為180°，所以∠X'GD＋∠X'DG＋∠x＝180°，∠x＝180°－∠X'GD－∠X'DG＝180°－90°－15°＝75°。因此題目要求的角 x 為75°。

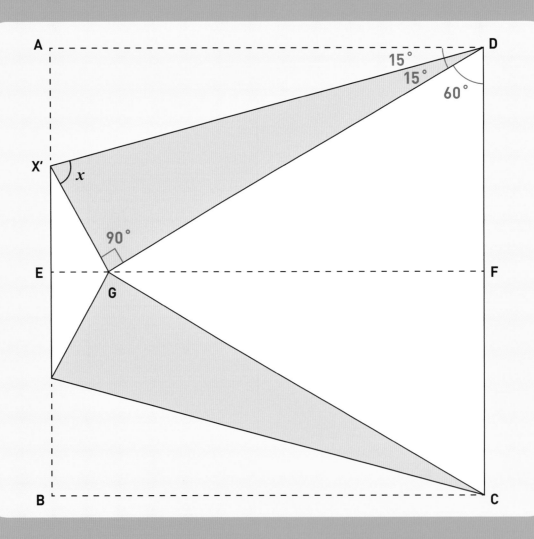

　　正確的畫法如下圖。

　　首先畫一條連接 A 點與 C 點的直線，然後從 D 點畫出一條與直線AC垂直，且長度與直線AC相等的直線DE，並取出 E 點。接下來畫一條連接 B 點與 E 點的直線，這就構成了原本正方形的一邊。

　　再來則是畫一條通過 A 點，並與直線BE垂直的直線。另外再畫一條通過 C 點，同樣也與直線BE垂直的直線。最後畫一條通過D點，與直線BE平行的直線。

　　如此一來，就能畫出原本正方形的 4 個邊。

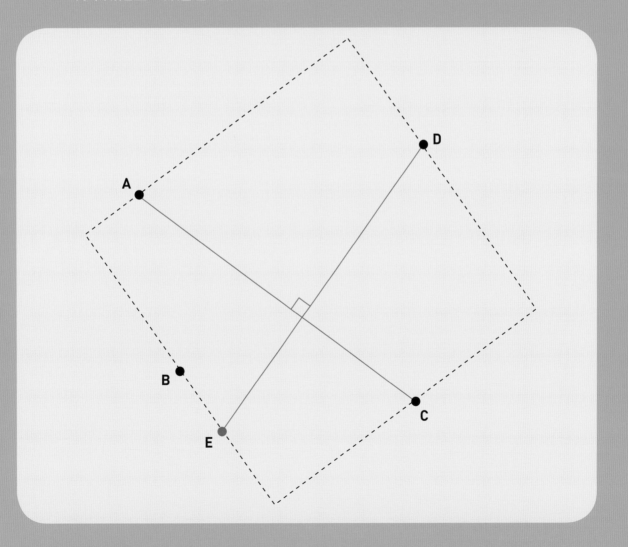

第11題

用7個正方形組合成一個大正方形

這一題是要用數個正方形組合成一個更大的正方形。

4個正方形依例1的方式排列,可以組合成一個大正方形。如果是9個的話,依例2的方式排列也可以組合出大正方形。但用2個或3個正方形就無法組合出更大的正方形。

那麼7個正方形呢?試著用7個正方形組合出一個更大的正方形。

例2

例1

❯ 解答見第24頁

第12題

用8個正方形組合成一個大正方形

　　接下來跟左頁相同，一樣是要用數個正方形組合成一個更大的正方形。

　　這一題要想辦法用8個正方形組合出一個更大的正方形。若已經解出第11題了，就可以應用類似的方式來思考。

×8個 →

❯ 解答見第25頁

解答 第11題

答案見下圖。

用 7 個相同大小的正方形無法組合出大正方形。因此，一開始先無視正方形的數目，只要用大小全都相同的正方形組合出一個大正方形就好。接下來，再將正方形的數目「調整」為 7 個。

「調整」正方形數目的方式，可以是將數個正方形拼成一個正方形，或反過來將一個正方形拆解為數個正方形。這一題是先用 4 個大小相同的正方形組合成大正方形，然後再將其中一個正方形分割為 4 個正方形。如此一來，便成為由 7 個正方形組成的大正方形。

解答範例

解答　第12題

答案見下圖。

這一題的重點在於要用到大、中、小3種正方形。

將1個大、3個中、4個小正方形依下圖示範的方式排列，就能組合成大正方形。

中正方形的邊長是大正方形邊長的 $\frac{2}{3}$，小正方形的邊長則是大正方形邊長的 $\frac{1}{3}$。

解答範例

第13題

用8個正方形組合成長方形

有一個長7、寬10的長方形。用數個正方形可以組合出這個長方形。

如果是用7個正方形的話,其實並不難。由下圖的範例可知,5個邊長為2的正方形,與2個邊長為5的正方形,便可以組合成這個長方形。

請試著用8個正方形組合出這個長7、寬10的長方形。

例

❯解答見第28頁

第14題

正方形裡有多少個長方形？

下圖的 8×8 方格中，總共有多少個長方形？

例如，4 條紅線所圍成的粉紅色部分，便是一個長方形。除此之外，也還存在許多大小不一的長方形，那麼到底總共有多少個呢？

正方形同樣是長方形的一種，因此計算長方形的數量時也要包含在內。

問題

> 解答見第29頁

解答　第13題

答案見下圖。

能夠放進7×10長方形裡面的正方形有「1×1」、「2×2」、「3×3」、「4×4」、「5×5」、「6×6」、「7×7」這7種。而題目則要求設法以8個這7種正方形，組合為7×10的長方形。

解題的訣竅在於一開始先使用大的正方形。使用1個「7×7」與1個「3×3」、2個「2×2」、4個「1×1」，剛好可以放進7×10的長方形之中（這是與下圖不同的另一種解法）。但只要用了1個「6×6」、「5×5」的話，正方形的數量就無法湊到8個。

下圖的解答範例則是用了2個「4×4」、4個「3×3」、2個「1×1」。

解答範例

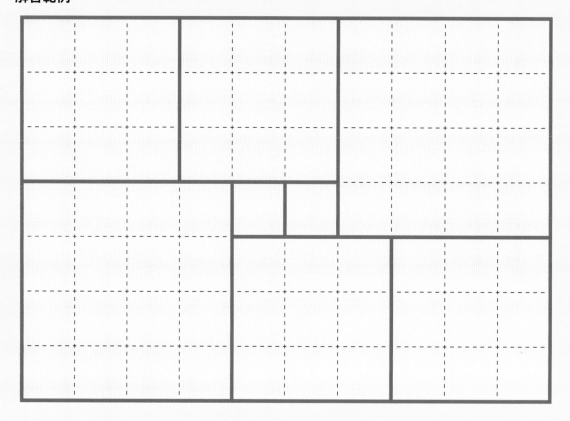

解答 第14題

8×8的方格中總共有1296個長方形。

構成方格的9條直線中,有2條可成為長方形的「縱向邊」。從9條直線中選出2條共有36種組合。選第1條直線時有9種可能,選第2條直線時有8種可能,因此選出2條直線共有9×8＝72種組合。如果扣掉單純只是選擇順序相反的組合,能夠當

作長方形「縱向邊」的組合為原本總數的一半,也就是36種(9×8÷2＝36)。

可成為長方形「橫向邊」的橫線,同樣有36種組合。因此長方形的總數為縱向邊的36種組合×橫向邊的36種組合＝1296個。

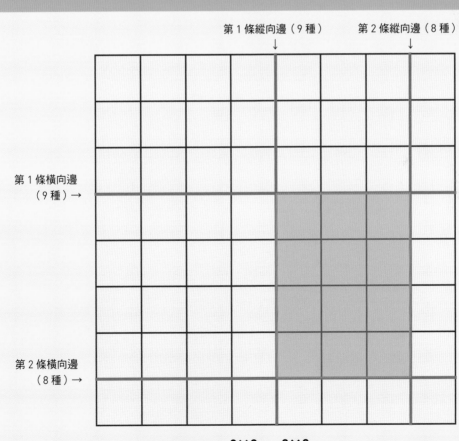

第1條縱向邊(9種)　第2條縱向邊(8種)

第1條橫向邊(9種)→

第2條橫向邊(8種)→

$$長方形總數 = \frac{9\times8}{2} \times \frac{9\times8}{2} = 36 \times 36 = 1296 個$$

第15題

將圖形分為2個相同的形狀

接下來是關於「多邊形」的謎題。
設法沿下方圖形中的線切割,將該圖形分為兩個面積與形狀皆相同的圖形。兩個圖形的其中一個可以是另一個的反面。

問題

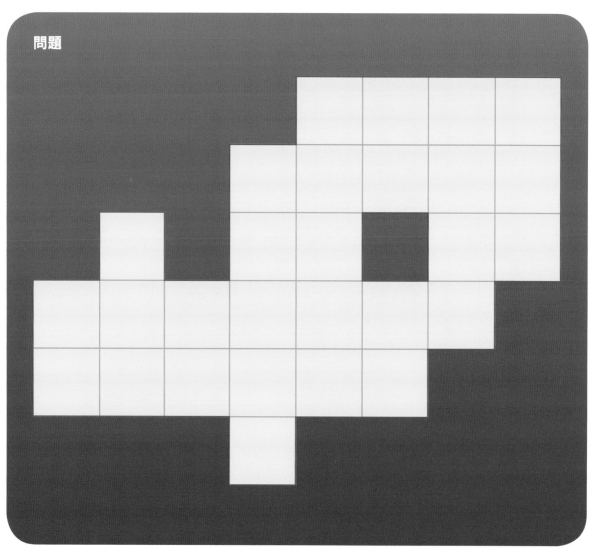

❯ 解答見第32頁

第16題

將三芒星變成正方形

這一題是關於「圖形剪貼」的謎題。

例圖示範了如何將「凸」字形剪貼後成為正方形。

右下方的三芒星（手裏劍）圖形，是分別從正三角形的三個頂點拉出2條夾角為30度的直線所構成的圖形。

試著用剪貼的方式先讓這個圖形變成正六邊形，然後再變為正方形。原本的圖形要切割成多少塊都可以。

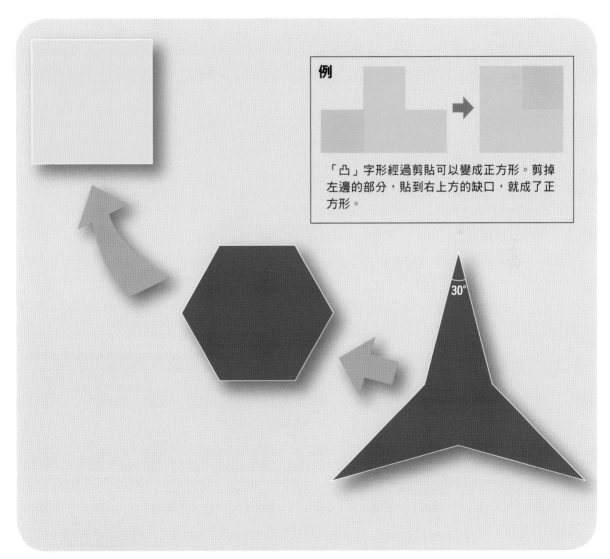

例

「凸」字形經過剪貼可以變成正方形。剪掉左邊的部分，貼到右上方的缺口，就成了正方形。

30°

❯ 解答見第33頁

解答　第15題

答案見下圖。

題目中的圖形面積總共有28格。如果要將此分成兩個大小相同的圖形，一個圖形的面積就是14格。

而如果要分成兩個形狀相同的圖形，就要仔細觀察原本圖形的輪廓。原本的圖形有1格凸出的部分（圖中的a）與1格凹陷的部分（圖中的b），這裡便是解題的重點。

原本的圖形還有一個洞（c）。在這一題之中，將b對應到c、a對應到d的話，正好就能完美切割成兩個相同的圖形。另外，答案中的兩個圖形互為彼此的反面。

d

a　　b　　　　　　c

解答　第16題

依下圖的方式將三芒星分割為 1 的正三角形，以及 2、3、4 的等腰三角形，再將這 4 塊重組便可得到正六邊形。

接著將正六邊形依下方圖示分割為 5 塊，再將這 5 塊重組就會變成正方形。

你是否覺得重組成長方形的話還算簡單，但正方形就難了不少呢？

另外，除了下面的解題範例，還有其他分割方式，也可以試看看。

三芒星→正六邊形

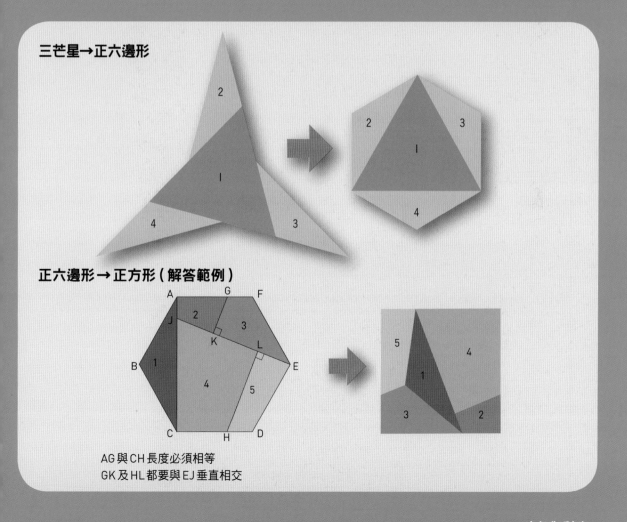

正六邊形→正方形（解答範例）

AG與CH長度必須相等
GK及HL都要與EJ垂直相交

第17題

用2種圖形分別組成相同的形狀

先看下方的例題。

用 3 個圖 A 組成某種形狀後，如果要用 4 個圖 B 也組成與其相同的形狀，該組成何種形狀才能做到呢？

答案之一就是解答範例中的形狀，為 2 × 6 的長方形。

這一題則是要設法用 4 個圖 A 與 4 個圖 C，組合出相同的形狀。

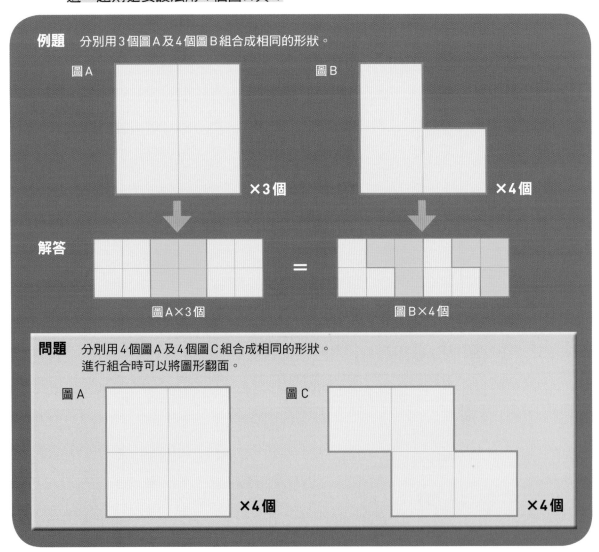

例題 分別用3個圖A及4個圖B組合成相同的形狀。

圖A　　　　　　　　　　　　　圖B

×3個　　　　　　　　　　　　×4個

解答　　圖A×3個　＝　圖B×4個

問題 分別用4個圖A及4個圖C組合成相同的形狀。
進行組合時可以將圖形翻面。

圖A　　　　　　　　　　圖C

×4個　　　　　　　　　×4個

❯ 解答見第36頁

第18題

用「四格骨牌」能組合出正方形嗎？

「四格骨牌」指的是由4個相同的正方形連成的圖形，共有5種。

現在要來思考，是否有辦法只用25個單一種類的四格骨牌，組合出圖1中邊長為10的正方形呢？

以5×5排列方形骨牌的話，能夠輕易組成正方形。但除了方形骨牌以外，其他種類的四格骨牌都無法用25個組合成邊長為10的正方形。圖2說明了為何使用25個N形骨牌無法組成正方形。這一題則是要說明，為何使用25個L形骨牌也無法組成邊長為10的正方形。

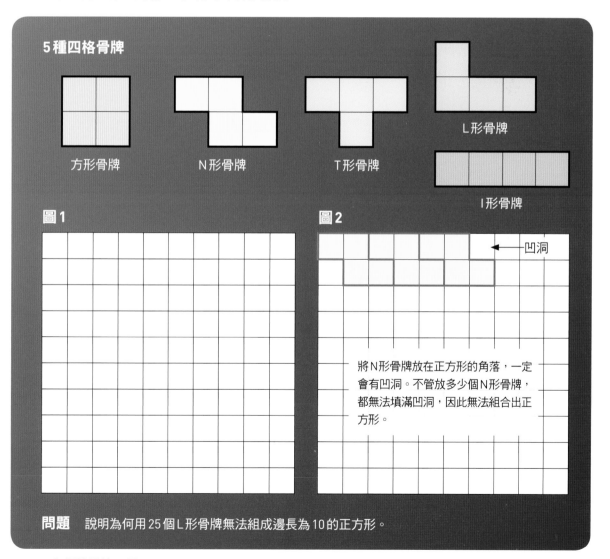

5種四格骨牌

方形骨牌　　N形骨牌　　T形骨牌　　L形骨牌　　I形骨牌

圖1

圖2

←凹洞

將N形骨牌放在正方形的角落，一定會有凹洞。不管放多少個N形骨牌，都無法填滿凹洞，因此無法組合出正方形。

問題　說明為何用25個L形骨牌無法組成邊長為10的正方形。

▶解答見第37頁

解答 第17題

下圖為其中一種解答。將下圖翻面的話同樣是正確答案。

圖 A 沒有凸出也沒有凹陷的部分，至於圖C的兩端則有凸出（a）與凹陷（b）的部分。

因此組合圖C時，必須要用a處填滿b處，讓凸出的部分補滿凹陷的部分。

圖C如果比照第34頁例題中的圖B，以直線狀組合，兩端便會留下凸出與凹陷的部分。因此依下圖的方式，像是在畫圓一樣將圖C組合起來，就能順利解出這一題。

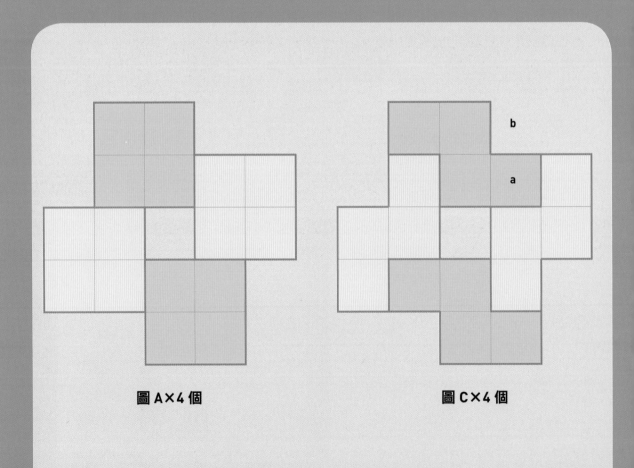

圖A×4個　　　　　　　　　　圖C×4個

解答 第18題

下圖將邊長為10的正方形分為10層，並塗成黑色與白色加以區分。

將一個L形骨牌放在圖中某處，會占據1個黑色格子與3個白色格子，或是占據3個黑色格子與1個白色格子。因此，每放一個L形骨牌，被占據的黑色格子與被占據的白色格子數量差距會是2。

這樣重複25次後，由於是奇數次，因此被占據的黑色格子與白色格子的數量差距會是2、6、10、14⋯⋯的其中之一。

而下圖中黑色格子與白色格子的數量相同，差距是0。因此L形骨牌無法組成邊長為10的正方形。

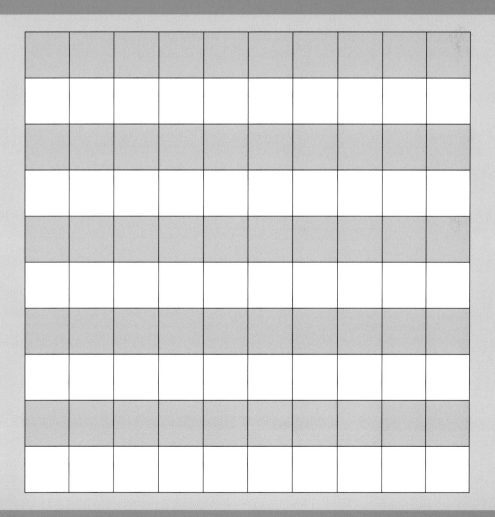

第19題

移動柵欄改變圍籬的形狀①

　　家畜被飼養在由16道柵欄圍成的5個正方形裡面。

　　如果想要只移動其中2道，圍成4個正方形，該如何移動柵欄？

　　柵欄圍成的圍籬必須是正方形，而且16道柵欄全都要使用到。

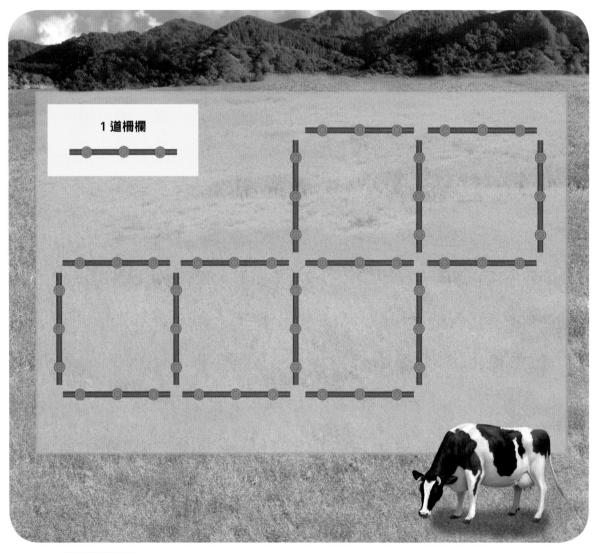

1 道柵欄

❯ 解答見第40頁

第20題

移動柵欄改變圍籬的形狀②

這一題同樣是圍籬的問題。

原本以13道柵欄圍出了飼養6頭家畜用的圍籬，但其中1道柵欄被偷走了。

如果要用剩下的12道柵欄，和原本一樣圍出6塊大小相同的空間，來飼養6頭家畜的話，該怎麼圍才好呢？

圍出來的形狀可以不是長方形，12道柵欄可自由移動，但必須全都要使用到。

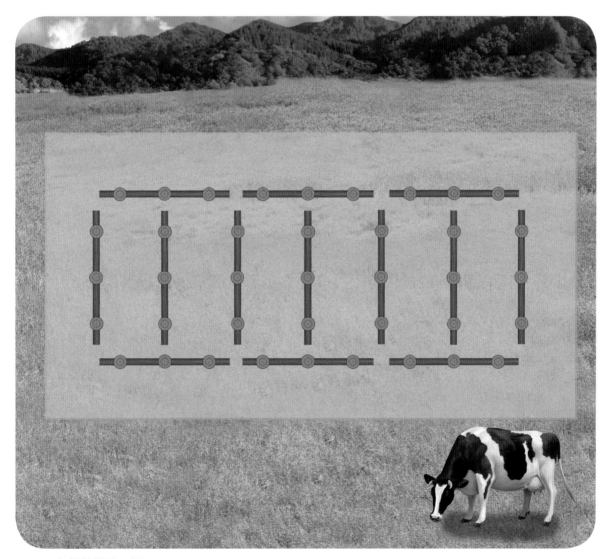

❯解答見第41頁

解答　第19題

答案見下圖。

圍籬原本是以16道柵欄圍出 5 個正方形。圍 1 個正方形理論上要 4 道柵欄，如果要圍 5 個分散在各處的正方形，就需要20道柵欄（4×5＝20）。題目中之所以能用16道柵欄圍出 5 個正方形，是因為相鄰的正方形可以共用一道柵欄。

題目要求只移動 2 道柵欄，並用16道柵欄圍成 4 個正方形。用16道柵欄圍出 4 個正方形，就和 4 個正方形分散在各處時的情形一樣。換句話說，只要移動 2 道柵欄，避免共用柵欄的情形出現就可以了。

移動

移動

解答 第20題

　　答案見下圖，也就是將正六邊形分為六等分。

　　只有12道柵欄可使用，必定不夠圍成四方形的空間。因此重點在於是否能想到改用柵欄圍出正三角形。

第21題

如何均等劃分土地和樹木？①

有一塊正方形的土地，上面種了24棵樹。

現在要分給8位小朋友相同面積的土地，與相同數量的樹木。**如果要用直線狀的牆壁來均分土地和樹木，牆壁應該怎麼蓋？**

[根據英國的謎題創作者杜登尼（Henry Dudeney，1857～1930）的創作所設計]

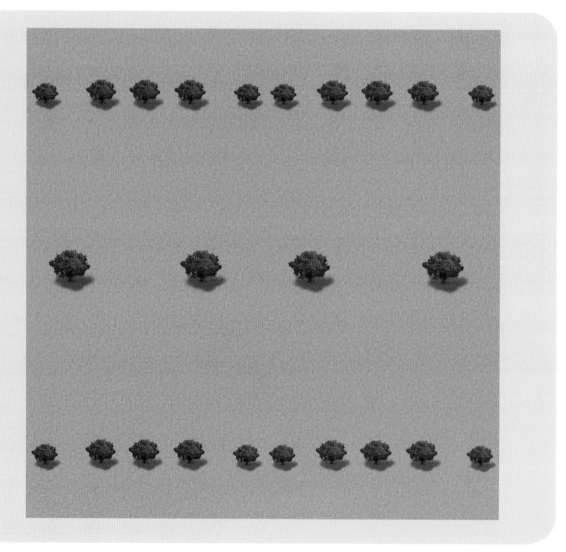

> 解答見第44頁

第22題

如何均等劃分土地和樹木？②

　　正方形的土地上有4棵樹排成一排，現在要用直線狀的牆壁將土地均分給4位小朋友。

　　如果每塊土地上各要有一棵樹，牆壁應該怎麼蓋？

　　牆壁可以轉彎，但不能剩下沒被分配的土地。

[根據洛伊德的創作所設計]

❯ 解答見第45頁

解答 第21題

答案見下圖。

這塊地共有24棵樹，要分給8個人，代表1個人會分到3棵樹。

每蓋一道牆時，要設法將土地面積及樹木的數量皆對分。蓋了①的牆，每塊土地的面積會是原本的一半，並各有12棵樹；蓋了②的牆後，每塊土地的面積會是原本的 $\frac{1}{4}$，各有6棵樹；蓋了③的牆後，每塊土地的面積變為原本的 $\frac{1}{8}$，各有3棵樹。

③的牆會區分出有大棵樹的土地和沒有大棵樹的土地，但樹的數量都一樣，因此這樣分仍然符合題旨。

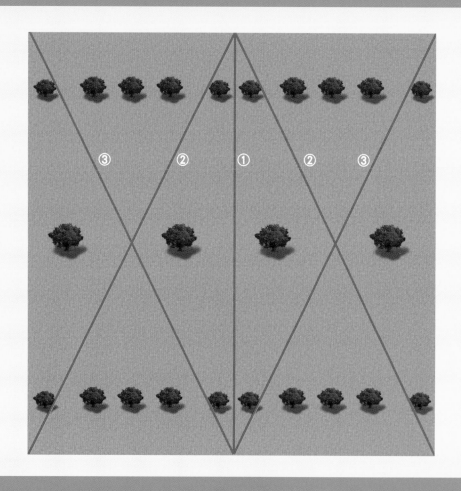

解答 第22題

答案見下圖。

將土地橫向、縱向皆分為8等分，總共分成64等分。

接下來則是設法分給每個人16塊地，而且其中一塊要有樹。樹和樹之間一定要有牆隔開也是解題的關鍵。這一題需要的是靈活的思考能力，想法不要拘泥於三角形或四邊形等單純的圖形。

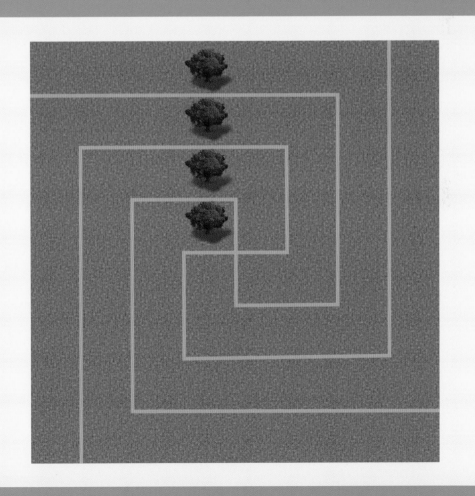

第23題

總共能畫出幾個通過 4 個點的圓？

接下來是關於「圓形」的謎題。

下方圖 1 中共有 9 個點排列為格子狀。總共能畫出多少個通過其中 4 個點的圓？

例 1 和例 2 畫出的圓就是通過了 4 個點的圓。除了例 1 和例 2 以外，試著找出其他的畫法吧！

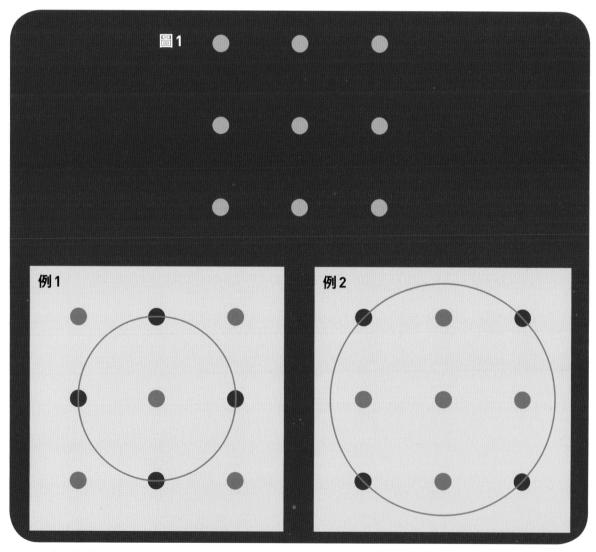

圖 1

例 1

例 2

❯ 解答見第48頁

第24題

與兩個圓及直線相切／接的圓

　　下方圖1中有兩個圓（圓A、圓B）與一條直線。與這兩個圓及直線都相切／接的圓形總共有多少個？

　　例1的綠色圓形是內側與圓A及圓B相接（內切），而例2的粉紅色圓形則是外側與圓A及圓B相接（外接）。

　　除了例1及例2，還有其他畫法。

與三者都相切／接的圓總共能畫出多少個？

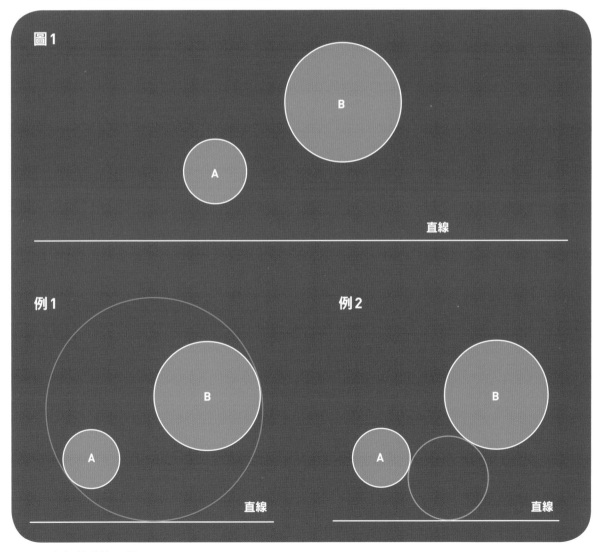

圖1

直線

例1

B

A

直線

例2

B

A

直線

❯ 解答見第49頁

解答　第23題

答案是14個。

圓心與圓周上的任何一點距離都相等，因此只要能找出與4個點距離相等的點，該點便是通過4個點的圓之圓心，也就能畫出通過4個點的圓。

圖A～C是4個點位於正方形頂點時所畫出的圓。正方形對角線的交點便是通過4個點的圓之圓心。

圖D是4個點位於長方形頂點時所畫出的圓。長方形對角線的交點便是通過4個點的圓之圓心。

圖E則看起來稍微複雜一點，其中的點O是通過點a、b、c、d的圓之圓心。

圖A～E之中的圓全部加起來，總共是14個。

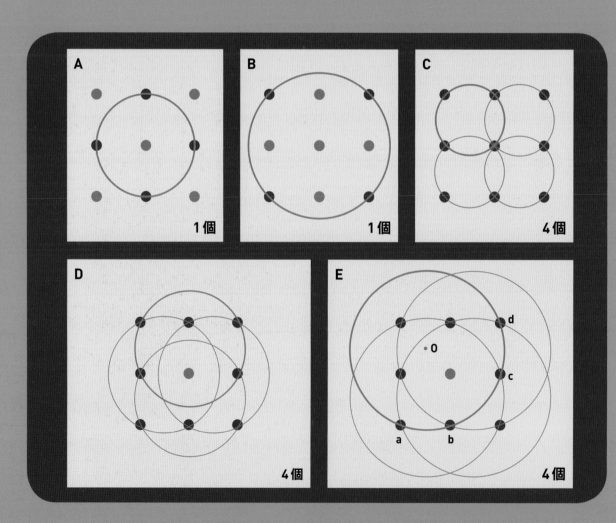

第24題

答案是8個。

圖1的黃色圓形是與圓A內切、與圓B外接。

圖2的綠色圓形與圓A、圓B都是內切。

圖3的粉紅色圓形與圓A、圓B都是外接。

圖4的淺藍色圓形是與圓A外接、與圓B內切。

黃色、綠色、粉紅色、淺藍色的圓全部加起來總共是8個。你是否有發現其中還包括了這本書根本畫不下的巨大圓形？

日本東京大學過去的入學考也曾經出過這一題。

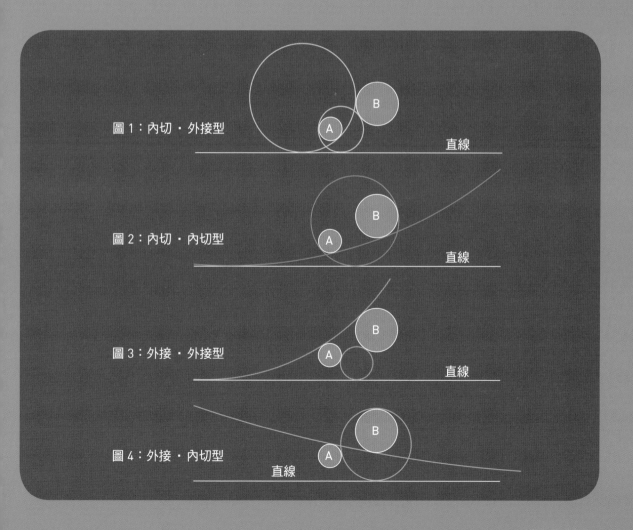

圖1：內切・外接型

直線

圖2：內切・內切型

直線

圖3：外接・外接型

直線

圖4：外接・內切型

直線

第25題

將三角形面積分為 2 等分的直線

接下來是關於「面積」的謎題。

下圖中有一個△ABC，邊BC上有一個點D。畫出通過點D，且能將△ABC的面積分為 2 等分的直線。

試著只用圓規、沒有刻度的尺和鉛筆畫出來。

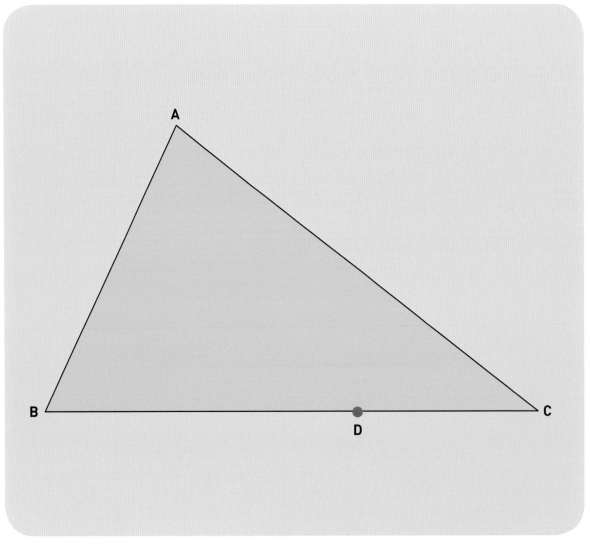

❯解答見第52頁

第26題

將相連的長方形面積分為2等分

　　下圖是 2 個長方形組合而成的圖形。用一條直線將這個圖形的面積分為 2 等分。

　　試著只用尺和鉛筆動手畫出來。

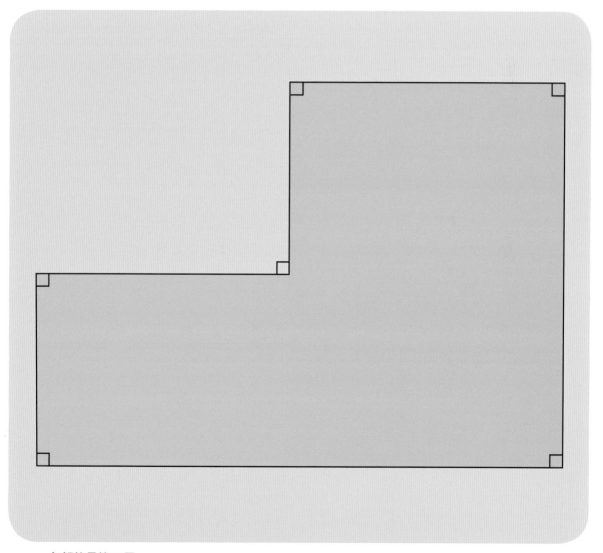

❯ 解答見第53頁

解答　第25題

答案見下圖。

首先連接A與D。接著取BC的中點E，然後畫一條通過E並與AD平行的直線GE。最後再連接G與D，就能畫出將△ABC的面積平均分為2等分的直線。

△ABE與△AEC的底邊長度相等（BE＝EC），高也相等，因此面積相同。△ABE的面積是△ABC的 $\frac{1}{2}$ 。而

△AGE與△DGE的底邊長度同樣相等（共用GE），高也相等（AD與GE平行），因此面積相同。

△ABE的面積＝△AGE＋△GBE＝△DGE＋△GBE，因此GD可將△ABC的面積分為2等分。

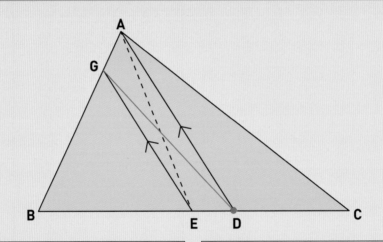

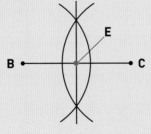

如何取中點

用圓規分別以B及C為圓心畫出半徑相同的弧。通過兩個弧交點的直線與BC的交點，便是BC的中點E。

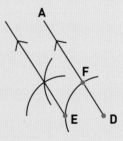

如何畫平行線

以D為圓心，畫出通過E的弧，該弧與AD的交點為F。分別以F及E為圓心畫出半徑相同的弧。通過兩個弧的交點與E的直線，便是AD的平行線。

解答　第26題

　答案見下圖。

　首先，將圖形分為兩個長方形，並分別畫出對角線。然後畫一條同時通過這兩個長方形對角線交點的直線，便能將圖形的面積分為2等分。

　由於通過長方形對角線交點的直線，能將該長方形的面積分為2等分。因此，按照這個方法，就可以輕鬆得到解答了。

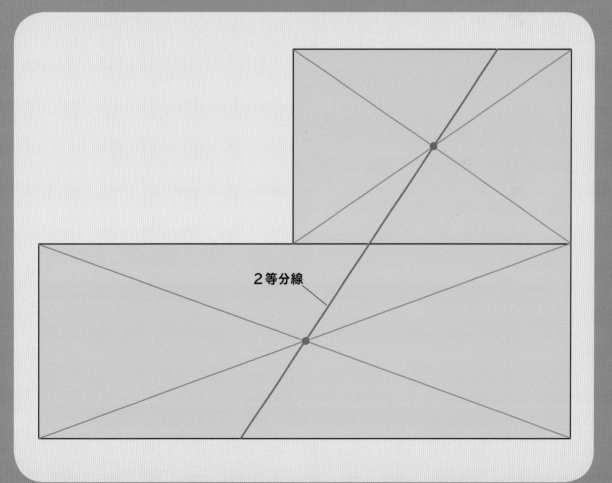

2等分線

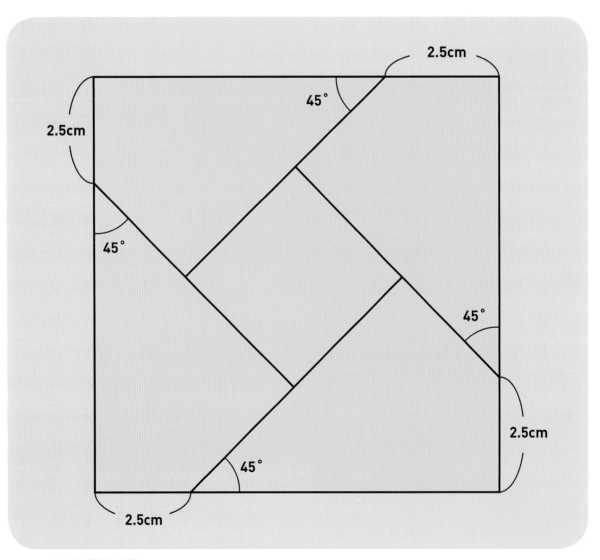

第27題

求出在正方形內圍出來的正方形面積

下圖有一張正方形的紙,分別在距離四個角2.5cm的各邊位置取一點,然後以該點為起點拉出一條45度的直線。如此一來,在紙的正中央會圍出一個小正方形。

試問,這個小正方形的面積會是多少呢?

❯ 解答見第56頁

第28題

兩個正方形的邊長比是多少？

　　有兩個正方形A與B，下圖為將正方形B的對角線交點與正方形A的其中一個角重疊所產生的圖形。

　　此時，正方形A與正方形B重疊部分（橘色）的面積，為正方形A面積的 $\frac{1}{25}$。試問，正方形A與正方形B的邊長比是多少？

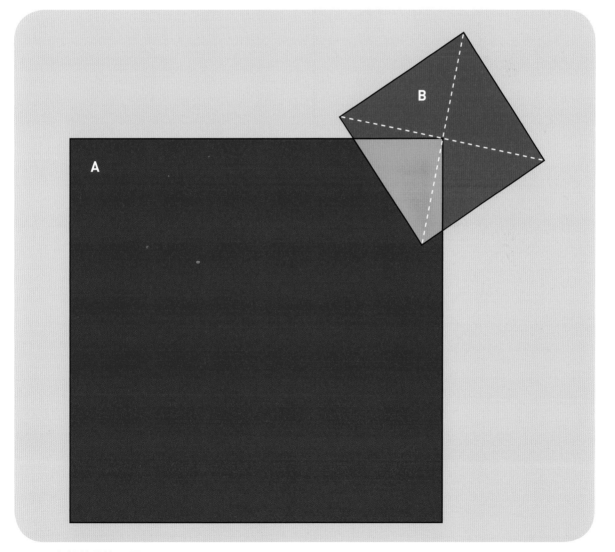

▶ 解答見第57頁

解答 第27題

如下圖，將紙張的邊與內側直線延長，可圍出A、B、C、D等4個三角形。這4個小三角形都是等腰直角三角形。

另外，延長這些直線後，圖中還出現了包含小三角形的大三角形。例如，三角形A是包含在△XYZ之中。

△XYZ的邊XZ長度剛好與紙張的邊長相等。4個大三角形的面積相加，便等於整張正方形紙的面積。因此，4個小三角形的面積相加，便是正中央小正方形的面積。

正中央的小正方形面積可由（2.5×2.5÷2）×4＝12.5計算出來，因此答案為12.5cm²。

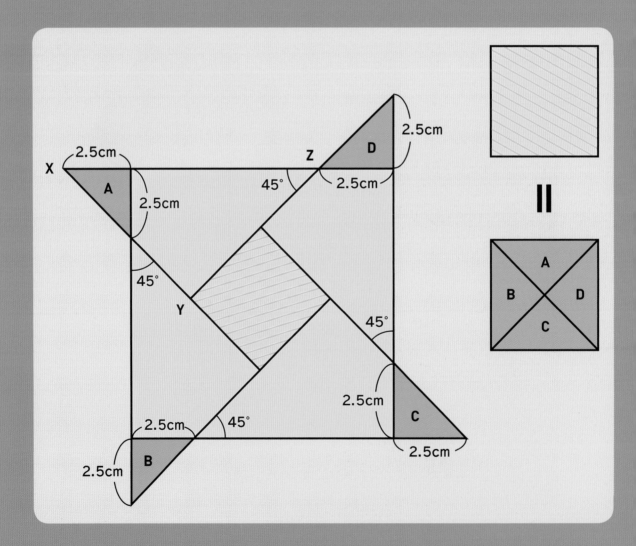

解答　第28題

首先來看△XYZ與△SYT（下圖中的斜線部分）。這兩個三角形為全等，面積也相同。以Y為中心逆時針旋轉正方形B的話，橘色的部分會變成△XYS。換句話說，正方形A與正方形B重疊的部分為正方形B面積的 $\frac{1}{4}$ 。

由於正方形A的面積$\times\frac{1}{25}$＝正方形B的面積$\times\frac{1}{4}$，因此正方形A與正方形B的面積比為25：4。

（正方形A的邊長）2：（正方形B的邊長）2＝25：4，便代表正方形A的邊長：正方形B的邊長＝5：2，因此正方形A與正方形B的邊長比為5：2。

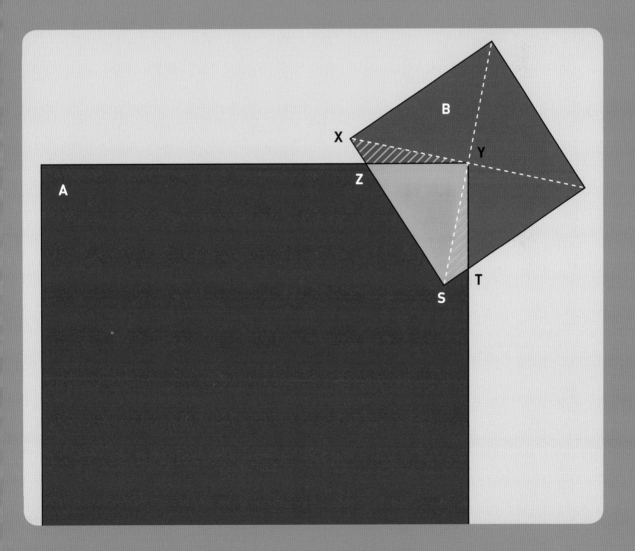

第29題

求出在三角形內圍出來的三角形面積

　　下圖中有一個三角形，這個三角形的三個頂點分別與能將其對邊分為1：2的點用一條直線連起來。如此一來，就像圖中所畫的，大三角形裡面圍出了一個小三角形（桃紅色的三角形）。

　　這個小三角形的面積是外面的大三角形面積的多少分之1？

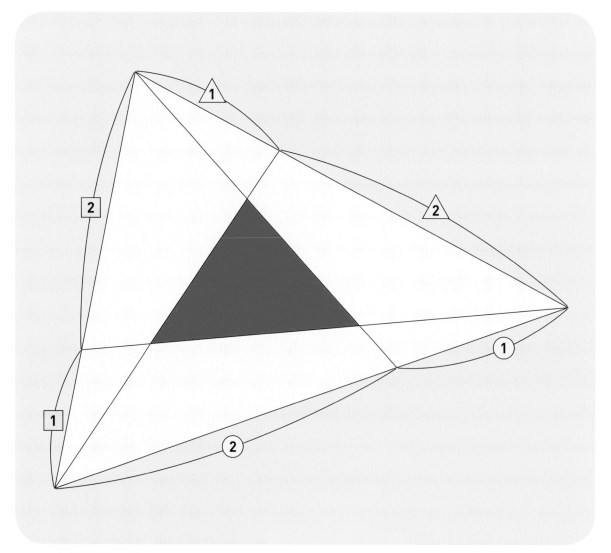

❯解答見第60頁

第30題

求出「希波克拉底的新月形」的面積？

下圖畫出了以正方形ABCD的B為圓心的扇形BAC，以及以正方形ABCD的中心O為圓心的半圓ADC。

扇形BAC的圓弧與半圓ADC的圓弧之間，形成了有如新月的形狀（深紫色部分），這個新月形被稱為「希波克拉底的新月形」。希波克拉底（Hippocrates）是西元前500～前400年前後的數學家。

這個新月形的面積是正方形ABCD面積的多少分之1？

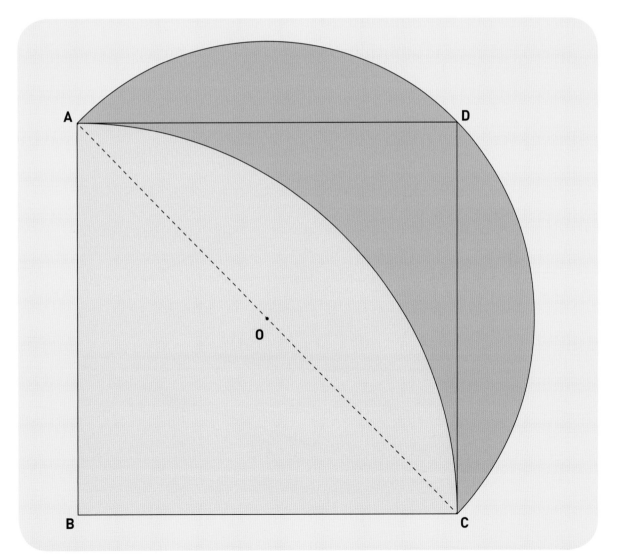

❯解答見第61頁

解答　第29題

首先從大三角形的3個頂點，分別拉出與小三角形各邊平行的直線。再從小三角形的各頂點，拉出與小三角形各邊平行的直線，這樣就會畫出如同下圖的六邊形。六邊形裡面共有13個與小三角形（桃紅色）相同的三角形。

大三角形外的△ABC面積，為平行四邊形ABCD的一半，因此相當於

2個小三角形。另外還有兩個三角形在大三角形外，所以總共相當於6個小三角形。換句話說，13個三角形扣除6個後，剩下的7個便是大三角形的面積。

因此，小三角形的面積是大三角形的 $\frac{1}{7}$ 。

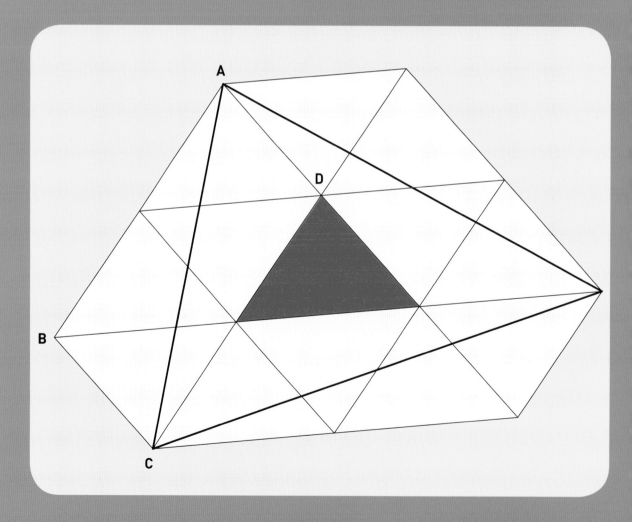

解答　第30題

　　將正方形ABCD的邊長假設為2的話，會比較容易理解。正方形ABCD的對角線為$2\sqrt{2}$，半圓ADC的半徑為$\sqrt{2}$，半圓ADC的面積便是π。而扇形BAC的半徑是2，於是扇形BAC的面積便為π。也就是說，半圓ADC與扇形BAC的面積相等（①）。

　　半圓ADC減去與扇形BAC的重疊部分（綠色）便是新月形的面積

（②）。而扇形BAC減去半圓ADC與扇形BAC的重疊部分（綠色），會得到△ABC（紫色），也就是正方形ABCD的$\frac{1}{2}$（③）。新月形與三角形ABC的面積是相同面積的圖形減去相同面積的部分，因此兩者面積相等（④）。換句話說，新月形的面積為正方形ABCD的$\frac{1}{2}$。

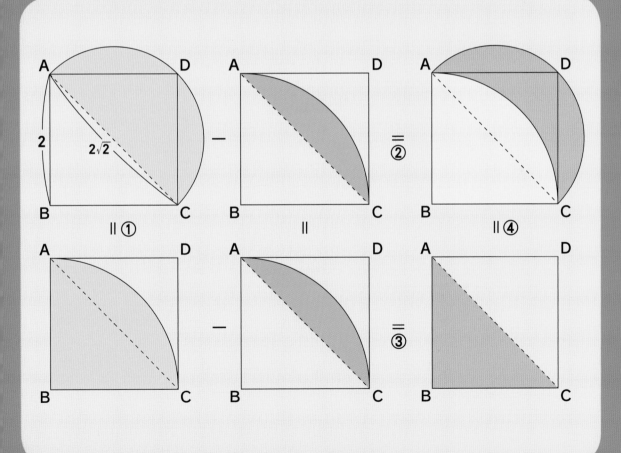

第31題

哪些骰子是相同的？

接下來，是關於「立體圖形」的謎題。

下圖中的六顆骰子有2種不同的點數分布方式，每種點數分布方式各有三顆骰子。**哪三顆骰子的點數分布方式是相同的呢**？

骰子的每一面與其相對面的點數和一定會是7，根據這個提示進行思考看看。

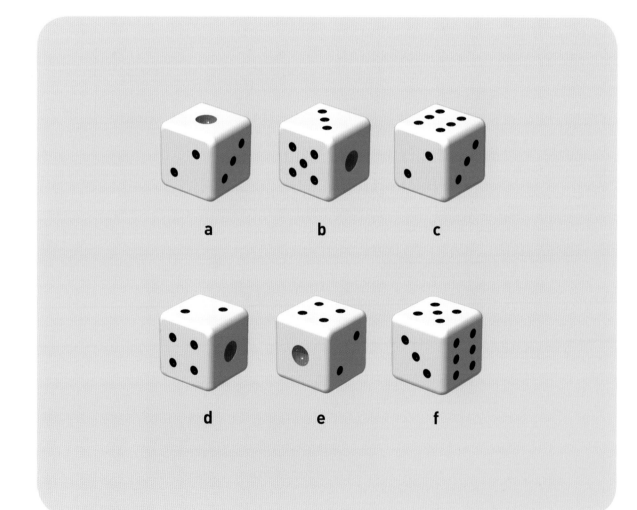

❯ 解答見第64頁

第32題

分割出立方體的展開圖

　　「展開圖」是將立體形狀切開，並攤成平面所產生的圖。例如，圖1的黃色圖形就是立方體的展開圖。立方體的展開圖有各式各樣的形態。如果想要從一個盡可能小的長方形分割出邊長為1的立方體展開圖，得到的展開圖就是圖2的黃色圖形。

　　那麼，若想從一個盡可能小的正方形，分割出兩個邊長為1的立方體展開圖，該怎麼畫展開圖呢？

立方體

圖1

圖2

> 解答見第65頁

解答 第31題

　　當骰子放置成同時看得見1、2、3的模樣時,可以分成1→2→3呈逆時鐘方向排列,以及1→2→3呈順時鐘方向排列兩種型態。

　　a、b、f為逆時鐘方向排列,c、d、e是順時鐘方向排列。

逆時鐘方向

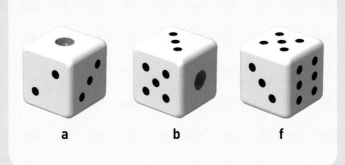

a　　　　b　　　　f

順時鐘方向

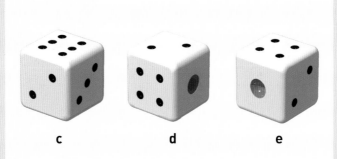

c　　　　d　　　　e

解答 第32題

　　由下圖可知，立方體的展開圖總共有11種（旋轉或翻面之後為相同圖形的，視為同一種展開圖，不列入計算）。

　　如果想從一個盡可能小的正方形，分割出兩個邊長為1的立方體展開圖，下圖中⑦的展開圖是最符合要求的。將一個展開圖旋轉180度的話，兩個展開圖便能完美嵌合。正方形的邊長只要有4就足以分割出這兩個展開圖。

① ② ③

④ ⑤ ⑥

⑦ ⑧ ⑨

⑩ ⑪

答案

第33題

塞入哪一種球留下的空隙最小？

假設現在要用金屬球塞滿邊長為100的立方體容器。

塞入容器內的金屬球數量有「1顆」、「8顆」、「64顆」、「$\frac{1}{8}$顆」共4種。那麼，金屬球與容器間的空隙體積由小至大依序為何？

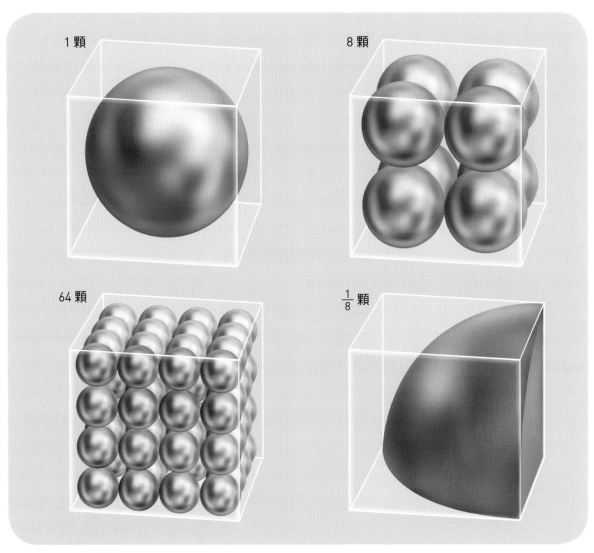

1顆

8顆

64顆

$\frac{1}{8}$顆

❯ 解答見第68頁

第34題

哪一個立體圖形的體積較大？

下方的兩個立體圖形是一顆大球與
一顆小球，中間皆有圓柱狀的洞，且
兩個立體圖形的高皆為1。

哪一個圖形的體積較大呢？

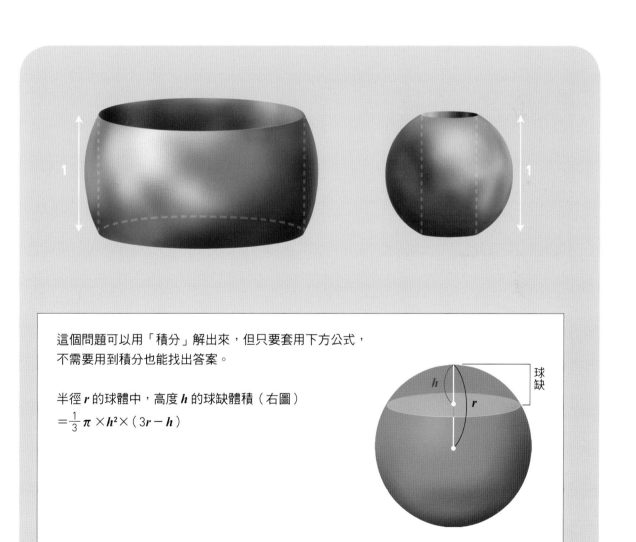

這個問題可以用「積分」解出來，但只要套用下方公式，
不需要用到積分也能找出答案。

半徑 r 的球體中，高度 h 的球缺體積（右圖）
$= \frac{1}{3}\pi \times h^2 \times (3r - h)$

球缺

▶ 解答見第69頁

解答 第33題

　　無論數量為何，金屬球與容器間空隙的體積皆相同。

　　球體的體積可用「$\frac{4}{3}\pi r^3$」求出（π 為圓周率，r 為半徑）。若塞入1顆半徑為50的球，因此球的體積 $=\frac{4}{3}\pi\times50\times50\times50$。如果是塞入8顆半徑為25的球，則體積合計 $=\frac{4}{3}\pi\times25\times25\times25\times8$。

　　若塞入64顆半徑12.5的球，則體積合計 $=\frac{4}{3}\pi\times12.5\times12.5\times12.5\times64$。如果是 $\frac{1}{8}$ 顆半徑為100的球，則體積 $=\frac{4}{3}\pi\times100\times100\times100\times\frac{1}{8}$。

　　每一種球的體積合計都是「$\frac{4}{3}\pi\times125000$」，因此金屬球與容器間的空隙體積皆相同。

1顆半徑50的球　　　　**8顆半徑25的球**　　　　**64顆半徑12.5的球**　　　　**$\frac{1}{8}$ 顆半徑100的球**

 ＝ ＝ ＝

球的體積合計皆為「$\frac{4}{3}\pi\times125000$」

球與容器間的空隙體積皆為「$1000000-(\frac{4}{3}\pi\times125000)$」

解答 第34題

兩個高度為1，中間為圓柱狀空洞的球體體積皆相等。

有空洞的球體體積可以透過「球的體積－洞的體積－2×球缺」計算出來。假設球的半徑為r，球的體積便是$= \frac{4}{3}\pi r^3$。若圓柱形空洞的底面半徑為a，根據畢氏定理，$a^2 + (\frac{1}{2})^2 = r^2$，因此$a^2 = r^2 - (\frac{1}{2})^2$。洞的體積＝洞的底面積×高＝$\pi a^2 \times 1 = \pi \times \{r^2 - (\frac{1}{2})^2\}$ $\times 1 = \pi(r^2 - \frac{1}{4})$。球缺的體積$= \frac{1}{3}\pi \times h^2 \times (3r - h)$。由於$h = (r - \frac{1}{2})$，因此球缺的體積$= \frac{1}{3}\pi \times (r - \frac{1}{2})^2 \times \{3r - (r - \frac{1}{2})\}$。

根據以上推導來計算中間為圓柱狀空洞的球體體積，其結果為$\frac{1}{6}\pi$。所以，無論原本的球體（r）是多少，中間若挖出圓柱狀空洞而變成高度為1的立體圖形，體積都會是$\frac{1}{6}\pi$。

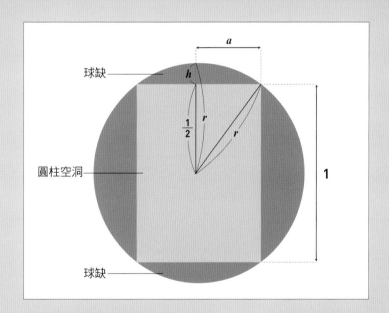

第35題

用四連立方體組成立體圖形①

　　將正方形換成立方體，以立體而非平面方式相連組成的圖形稱為「多連立方體」（polycube）。

　　由4個正方形相連而成的「四連立方體」（tetracube）由於是立體圖形，因此種類較第18題的四格骨牌更多，共有8種。

　　使用其中5種四連立方體，每種各一個，試著組合出下方問題的立體圖形吧。

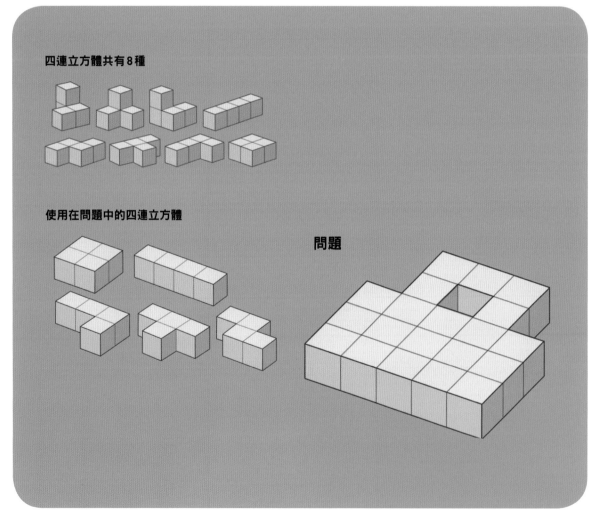

四連立方體共有8種

使用在問題中的四連立方體

問題

❯ 解答見第72頁

第36題

用四連立方體組成立體圖形②

　　這一題也是四連立方體的問題。

　　和第35題一樣，使用5種四連立方體，每種各一個，組合出下方問題的立體圖形吧。

　　要注意的是，被其他立方體擋住的區塊裡也堆疊著立方體。

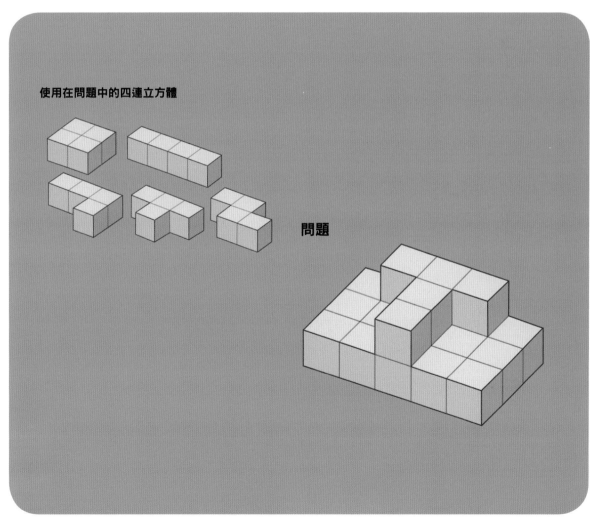

使用在問題中的四連立方體

問題

❯ 解答見第73頁

解答 第35題

答案見下圖。
下方答案的組合方式，是將②的
四連立方體左右翻轉使用。

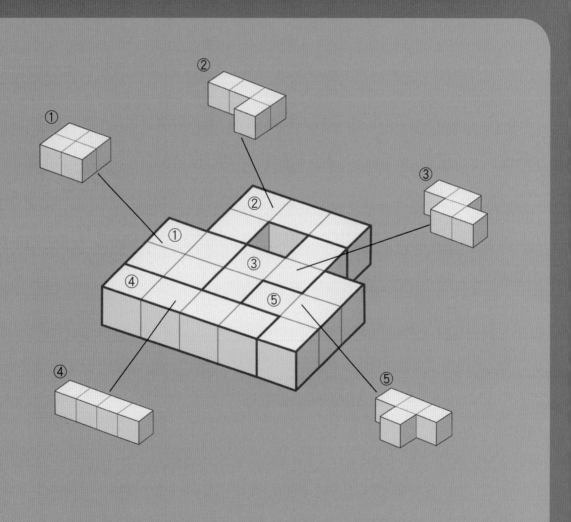

解答 第36題

答案見下圖。

你是否也覺得，單憑頭腦想像圖中被擋住的區塊該對應到哪一種四連立方體的哪一個部分，實在不是一件容易的事呢？

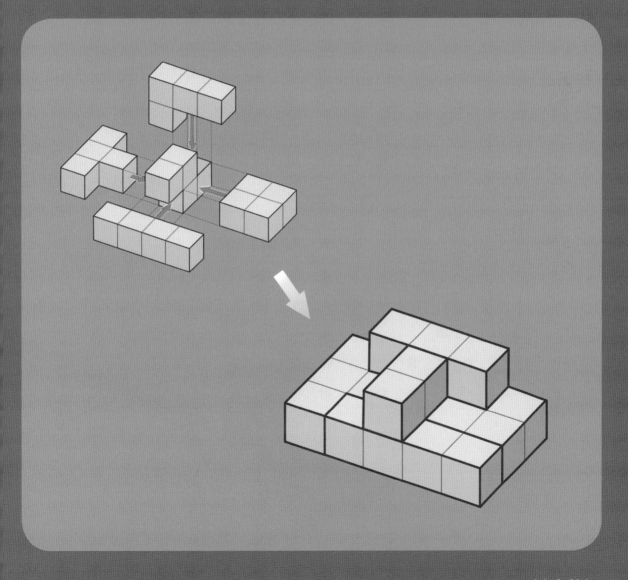

第37題

找出骰子的展開圖

依分割方式的不同，骰子的展開圖可以有11種變化。下圖中總共有6種骰子的展開圖，**請找出這6種展開圖在哪裡吧**。

每一種展開圖組合起來後，都會是圖中所畫的骰子。當骰子放置成看得見1、2、3點的模樣時，1、2、3一定是呈逆時鐘方向排列。此外，每一面與其相對面的點數和必定會是7。

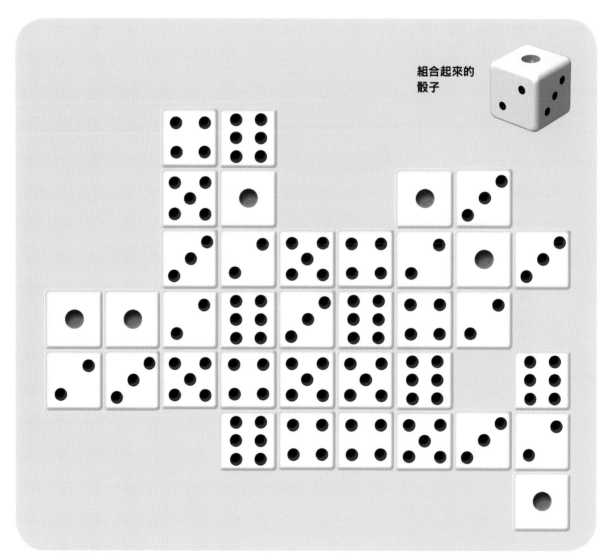

組合起來的骰子

❯ 解答見第76頁

第38題

替36顆骰子著色

依下圖的方式堆疊36顆骰子，並在骰子的表面塗油漆著色。則在這些骰子之中，有3個面會塗到油漆的、有2個面會塗到油漆的、有1個面會塗到油漆的，以及完全不會塗到油漆的骰子各有多少顆呢？

要注意的是，被擋住的區塊同樣也堆疊了骰子。

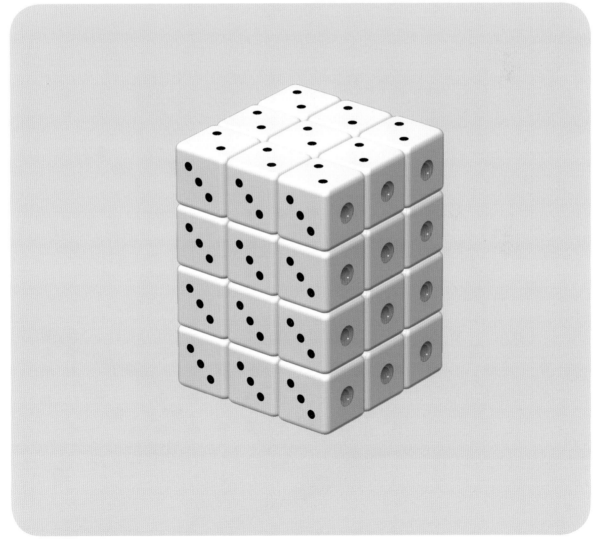

❯ 解答見第77頁

解答 第37題

答案見下圖。

一顆骰子的展開圖一定包含了點數1～6，而且相同點數不可能出現兩次以上。尋找展開圖時要遵循這兩項基本原則。

解題的訣竅則在於先從看起來容易找到的地方開始進行。例如，圖右下方的白色展開圖就很容易找出來。

圖左下方的白色展開圖應該也不難發現，因為一顆骰子的展開圖不可能會出現兩個1點。

像這樣一步步區分出不同的展開圖，就能找出正確答案。

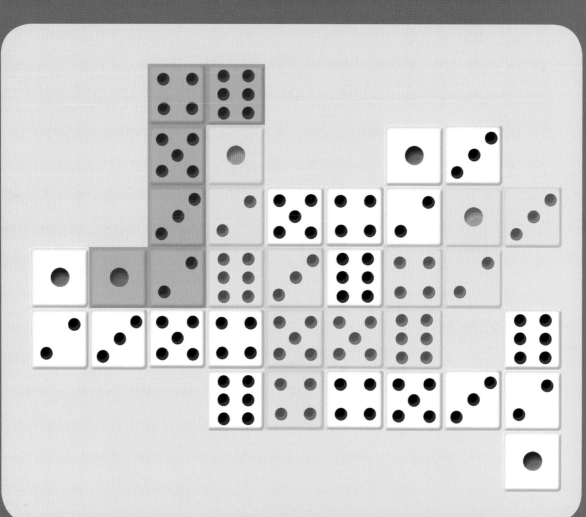

解答 第38題

答案見下圖。
著色的分布情形如下。
3個面塗到油漆的骰子（紅）：8顆
2個面塗到油漆的骰子（藍）：16顆
1個面塗到油漆的骰子（黃）：10顆
完全沒塗到油漆的骰子：2顆

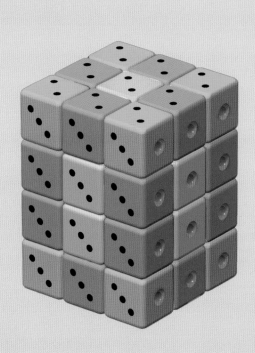

那麼，《數學謎題 圖形篇》到此告一段落，做完全部的謎題後有何感想呢？

本書的謎題包括了「點與線問題」、「三角形與四邊形問題」、「多邊形與圓形問題」、「面積問題」、「立體圖形問題」等不同主題。許多常見的圖形在本書中變成了前所未見的數學謎題。

這些謎題都是使用單純的圖形來出題，乍看之下似乎不難，但應該也有些問題讓人傷透了腦筋。

相信在解完所有問題後，你可以感覺到自己已經對圖形建立起一定的觀念了。若解完這些題目還覺得意猶未盡，可以參考伽利略科學大圖鑑11《數學謎題大圖鑑》。

少年伽利略 科學叢書5

邏輯大謎題
培養邏輯思考的38道謎題

　　一起來學邏輯、學推理、學數學！有常見的
渡河謎題、河內塔謎題，或是容易囿於成見的
謎題等，搭配插圖更好理解。

　　透過這類題目，可以從思考的過程中輔助引
導，從中訓練邏輯推理的能力，如果碰到不會
的題目也沒關係，翻到後面馬上就有解說，從
解答搭配思考過程，也是很重要的學習方式，
大人小孩都可以來挑戰看看！

定價：250元

少年伽利略 科學叢書9

數學謎題
書中謎題你能破解幾道呢？

　　「如何只移動少數幾根火柴棒，就排出題目
想要的圖形呢？」「要如何用最少的路線通過
所有地點呢？」收錄38道跟數學有關的謎題，
在推理的過程中，訓練邏輯能力，自然融入數
學概念。這是一本適合消磨時間的益智遊戲，
也適合學生培養讀題、解題的能力。

定價：250元

【 少年伽利略 37 】

數學謎題 圖形篇
用38道題目培養圖形觀念

作者／日本Newton Press
特約編輯／洪文樺
翻譯／甘為治
編輯／林庭安
發行人／周元白
出版者／人人出版股份有限公司
地址／231028 新北市新店區寶橋路235巷6弄6號7樓
電話／（02）2918-3366（代表號）
傳真／（02）2914-0000
網址／www.jjp.com.tw
郵政劃撥帳號／16402311 人人出版股份有限公司
製版印刷／長城製版印刷股份有限公司
電話／（02）2918-3366（代表號）
香港經銷商／一代匯集
電話／（852）2783-8102
第一版第一刷／2023年6月
定價／新台幣250元
　　　港幣83元

國家圖書館出版品預行編目（CIP）資料

數學謎題 圖形篇：用38道題目培養圖形觀念
日本Newton Press作； 甘為治翻譯. -- 第一版. --
新北市：人人出版股份有限公司, 2023.06
面； 公分. —（少年伽利略；37）
譯自：数学パズル：図形のセンスが自然と身
につく! 図形編
ISBN 978-986-461-334-2（平裝）

1.CST：數學遊戲

997.6　　　　　　　　　　　112006375

NEWTON LIGHT 2.0 SUGAKU
PUZZLE ZUKEIHEN
Copyright © 2020 by Newton Press Inc.
Chinese translation rights in complex
characters arranged with Newton Press
through Japan UNI Agency, Inc., Tokyo
www.newtonpress.co.jp

Staff

Editorial Management　　木村直之
Design Format　　米倉英弘 + 川口 匠（細山田デザイン事務所）
Editorial Staff　　上月隆志，加藤 希

Illustration

Cover Design　　宮川愛理
2〜77　　Newton Press